U0113205

中国美术学院教授　书法系博士研究生导师

韩天雍大篆

韩天雍 编著

上海浦江教育出版社

图书在版编目 (CIP) 数据

韩天雍大篆·大克鼎 / 韩天雍编著 .—上海：上海
浦江教育出版社有限公司，2019.12

ISBN 978-7-81121-625-7

Ⅰ.①韩…　Ⅱ.①韩…　Ⅲ.①大篆—法帖—中国—
现代　Ⅳ.① J292.28

中国版本图书馆 CIP 数据核字（2019）第 296437 号

HAN TIANYONG DAZHUAN · DA KE DING
韩天雍大篆·大克鼎

上海浦江教育出版社出版发行

社址：上海海港大道 1550 号上海海事大学校内　邮政编码：201306
电话：(021)38284912(发行)　38284923(总编室)　38284910(传真)
E-mail: cbs@shmtu.edu.cn　URL: http://www.pujiangpress.cn
上海商务联西印刷有限公司印装
幅面尺寸：240 mm × 340 mm　印张：9
2019 年 12 月第 1 版　2020 年 1 月第 1 次印刷
策划编辑：楼　进　责任编辑：蔡则齐　封面设计：冯　凯
定价：58.00 元
笔法步骤及解析中的"扫码看视频"需另外收费。

自　序

中国书法史上，最早的书体称为篆书，篆书是大、小篆字体的统称。大篆字体在一定程度上保存着古代象形文字的特征。从广义的中国文字发展的角度看，甲骨文、金文（钟鼎文）、籀文、六国文字及秦小篆之前的大部分篆体字都可以归类为大篆字体；从狭义的书法发展史看，大篆主要是指殷商甲骨文和商周金文（钟鼎文）及先秦石刻。

金文，是商周时代铸刻在各种青铜器上的铭文的统称，亦称钟鼎文。西周中晚期是铸造长篇铭文的辉煌时期，青铜器铭文的内容涉及统治阶级的政治谋划、征战杀伐、祭辞诰命、册赐宴享，以及贵族间的土地转让、刑事诉讼、盟誓契约、婚嫁礼俗等。

青铜器就其形态和用途而言，有礼器、乐器、兵器、食器、车马器等。其中，最为重要的当属礼器、乐器，这是商周文化遗存中最具代表性的内涵。在青铜器的饕餮纹饰上，有着各种超自然的、令人震惊的奇异世界的存在，将其对先王的功绩及对母亲的怀念情感寄托在青铜器的铸造上，用高度抽象化的线条表现出来的文字，具有神秘的、非凡的造型能力，令人惊叹不已。这些铸造文字和纹饰，似乎蕴含着来自神灵器物的气息，器形中所表现出的纹样似乎会驱赶厄运。

主要以刻有铭文为主体的青铜器，即称钟鼎彝器。上古青铜器一般可分为礼器和乐器两大类，礼器以鼎为尊，乐器以钟为多，故亦以"钟鼎"为青铜器之代名词。《文选》卷五十五刘孝标《广绝交论》谓："圣贤以此镂金版而镌盘盂，书玉牒而刻钟鼎。"李善注引《墨子》曰："琢之盘盂，铭于钟鼎，传于后世。"钟为乐器，鼎为食器，皆属祭祀器类，令子子孙孙永宝用而祈求诸神保佑。一方面，在重大的政治活动中，向祖先神灵祭祀时用在宗庙仪式上，铸造大鼎以示庄严，也是神圣的权力的象征；另一方面，又因古人多将铸造器物时所用的铜谓之"金"，故而金文亦称"吉金文"。青铜器由铜与锡合金制成，自商、周、秦、汉历代传世的金属器物多达六七千件，它对研究商周历史学、文字学以及书法史均居重要的学术地位。

综合以往的考古成就，从古文字学的发展角度分析，金文的发展过程大致可分为三个时期：殷商、西周、东周。

殷商金文

殷商时期金文，在商代早期的青铜器上还未能见到铭文，大概在商代中晚期的青铜器上才开始出现铭文或图饰，其铭文一般只有二三字，最多也不过四五十字。铭文通常为人名、父祖名，或"图形文字"及"族徽文字"，有些文字还难以辨识。郭沫若在《古代文字之辩证的发展》一文中认为："殷代的金文，字数不多，因为有铭的青铜器占少数。铭文也不长，每每只有三两个字，铭文长至十数字或数十字者为数极少，大抵都是殷代末年的东西。但是殷代金文中有一项很值得注意的成分，那就是有不少

的所谓'图形文字'。这种文字是古代民族的族徽，也是族名或者国名。"有些文字或族徽设计在带有"亚"字图形的方框内，据说这与古人的祭祀有关，商代贵族墓、建筑台基等都做成"亚"字，其寓意是极为高贵的象征。商代中期青铜器最著名的当属河南省安阳市武官村出土的"后母戊方鼎"，其腹内壁铸有铭文"后母戊"三字，系殷王为祭祀母戊而作。铭文大字，用笔起收具见锋芒，形体雄劲浑厚，线条排列穿插有度。在殷墟妇好墓中，还有一件殷王祭祀母辛而作的"后母辛鼎"，文字线条略有承继甲骨镌刻的味道。在商代晚期青铜器上，还有"史母庚""重父乙""甲母衲"等铭文。这些文字形态和书写方法，不仅有意识地追求文字的规范性，同时也用很高的技巧驾驭文字的线条美和结构美，其威严细腻的纹饰与谨严庄重的书风融为一体。金文在刻范或铸造过程中已显露出书写的笔意，与契刻在龟甲兽骨上的甲骨文字有着迥然不同的艺术风格。这是中国自从有系统性文字之后，书写材料上的第一次转换，文字由契刻转换为铸造，笔法由方折转换为圆转。

西周金文

随着对神的崇拜和对天的依赖思想的逐渐淡化，调节人际关系、行为准则就显得十分重要，于是便有"礼"的建设。西周提倡礼乐，周人的政治、经济、文化生活无不受到礼乐的制约。因此，在西周青铜器物中，礼乐器成为王室或庙堂中不可或缺的重器。此时，随着青铜冶铸技术的日趋发达成熟，作为礼乐器典型的鼎和钟，也出现了皇皇巨制的铭文重器，金文的书法艺术也达到了鼎盛时期。其中，书法成就最高的当属"三鼎"与"三盘"。"大盂鼎"铭文笔法方圆并用，富有粗细变化，行款茂密整齐，气度恢宏博大，堪称西周金文早期的典范。西周孝王时期的"大克鼎"，大字铭文厚重质朴，笔势遒劲雄伟，文字虽处在装饰性的界格之中，但仍能流露出自然舒展、错落参差之美；恭王时期的"史墙盘"，匀称隽美，端庄典雅；厉王时期的"散氏盘"，则体势欹侧，奇古恣放，已开后世"草篆"之先河；宣王时期的"虢季子白盘"，为西周晚期传世最大的青铜水器，为《石鼓文》之滥觞，它是研究西周晚期与北方民族关系及西北地理的重要史料。宣王时期的"毛公鼎"用笔纯熟，气势雄强，皇皇巨制，铭文长达497字，成为西周传世带铭铜器之冠，是书法艺术水准较高的一件重器。郭沫若先生将"毛公鼎"拓本收入《西周金文辞大系图录考释》，云："此铭全体气势颇为宏大，泱泱然存宗周宗主之风烈。"同时，它对研究西周晚期的政治、历史很有参考价值。此外，如"鲁侯尊""静簋"等小彝器也十分精彩，也是学习金文的楷模。

东周金文

东周习惯上又分为两个阶段，一段为周元王元年以前（公元前770年—前476年），称春秋时代，以后称战国时代（公元前475年—前221年）。春秋战国时代的金文，出现了地域色彩和装饰化、多样化倾向。战国时期呈现出六国文字异彩的景象。在青铜器上开始使用错金工艺，并用嵌铭文来起藻饰效果。如春秋时代楚国的"鄂君启铜节"及"曾侯乙墓甬钟"等器物上的铭文，书体修长流美，刻文纤细挺拔，婉转刚健，富有装饰意味和浪漫色彩。春秋秦国的"秦国钟""秦公簋""王孙遗者钟"，其铭文布局疏朗，点画轻灵纵逸，刚柔相济，一改前期金文凝重浑朴之态。

春秋战国时期的金文，一改西周中晚期金文那种浑穆凝重、敦厚壮美的风格，变得形体修长，线条纤细灵动，呈现出飘逸秀美之姿。1978年在陕西省宝鸡太公庙村出土的"秦公镈"，其铭文线条精细，

流畅阔达。1980年在陕西凤翔县南指挥村出土的"秦公一号墓石盘刻字"，铭文有"天子晏喜，共桓是嗣"，铭文结体竖长，左右均衡，点画粗细匀称，书风婉丽秀美。

先秦石刻中更值得称道的是属于籀书系统的秦国文字石鼓文，"石鼓文"因其形状似鼓而得名，共十件石鼓，各刻四言诗一篇，记述秦王贵族游猎之事。石鼓文在唐代享有盛誉，欧、虞、褚赞之为"墨妙"，诗人杜甫、韦应物、韩愈作《石鼓歌》为之诵咏，引起世人的广泛关注。石鼓文布局匀称规整，线条浑厚凝重，超凡脱俗，开秦代小篆之先河。石鼓文的出现成为金石学研究的重要文献之一，其书写材料也由殷商时期镌刻的龟甲兽骨，至两周时期铸造的青铜器而转换为石刻材质的花岗岩。经过千年的草莽地下掩埋、风化腐蚀残破，其文字斑驳不堪，更增加了它的神秘性、模糊性，其雄浑遒劲的线条是其他书体中所没有的。石鼓文是传世最早的秦国石刻文字，与"大克鼎""宗妇鼎""秦公簋"上的金文一脉相承，是向秦代李斯小篆过渡时期的重要书体，是考察文字之嬗变不可忽视的历史遗物。

钟鼎铭文和先秦石刻两大文字体系共同构筑了金石大篆书法。《韩天雍大篆》主要选取"西周三盘三鼎"金文铭文以及在大、小篆体流变中起承上启下重要作用的石刻文字之"石鼓文"为大篆书法代表。编者从中精选十册作为首批大篆字帖，即《西周墙盘》《虢季子白盘》《毛公鼎》《散氏盘》《大盂鼎》《大克鼎》《曶鼎》《中山王嚳鼎》《金文二十品》《石鼓文》等。此系列教材对每一种铭文，都有一篇概述的文章作导引，简略介绍器物的时代、名称、规格、流传状况、出土时间及收藏单位。其中，选出较为难认、难写和常用的字进行点画分解示范，并与原铭文相对照，同时配有视频，可以让初学者更直观地掌握和自学。然后，有局部临摹示范，从临摹到创作配有视频教学，以及附录铭文拓片及释文。今后，我们还将继续推出《韩天雍小篆》十种，期待大家能够喜欢并从中受益；也希望书道友人对我们的工作提出宝贵的意见，以便下一次在小篆的编写中得到进一步的改正与完善。

二〇一八年六月

目　录

一、"大克鼎" 简介

大克鼎，又称克鼎、膳夫克鼎，是西周孝王时铸造的一件青铜器。清光绪十六年（公元1890年）出土于陕西省宝鸡市扶风县法门镇任村，同时出土的还有一套七件的小克鼎，一套六枚克钟，两件克盨，一件克镈。1951年，潘祖荫后人潘达于将大克鼎捐献给国家，1952年始至今，大克鼎收藏于上海博物馆。

大克鼎，鼎高93.1厘米，口径75.6厘米，腹径74.9厘米，腹深43厘米，重201.5千克。鼎腹内壁铸有铭文2段，共28行，290字（重文二）。其铭文主要记载克依凭先祖功绩，受到周王的策命和大量土地、奴隶的赏赐的内容，这对于研究西周时期的职官、礼仪、土地制度等都有极为重大的意义，是研究西周历史的重要文献。

"大克鼎""大盂鼎""毛公鼎"被誉为"海内青铜器三宝"。"大克鼎"铭文的格式、体例以及铸刻方法，在相当程度上体现出墨书的笔意，这在中国书法史上具有相当重要的地位。

此铭文字体规范大方，字迹优美、端正质朴，笔画圆润、均匀遒劲，结构和谐，是西周晚期具有代表性的金文字体之一。

二、"小克鼎" 简介

小克鼎（西周小克鼎），为与大克鼎区别，所以称小克鼎，西周晚期长铭文铜器，清光绪十六年（公元1890年）与大克鼎一起出土于陕西省宝鸡市扶风县法门镇任村。七件小克鼎中四件分别藏于故宫博物院、上海博物馆、天津博物馆、日本书道博物馆。

现藏于上海博物馆的小克鼎高56.5厘米，口径49厘米，重47.88千克。器内壁铸铭文8行72字。小克鼎是典型的西周晚期铜鼎，为宣扬周天子美意和祈求自己子孙康顺福佑永远保持荣誉而铸。

小克鼎又叫膳夫克鼎，为西周克氏家族一组礼器中的一尊。

小克鼎铭文字体与大克鼎为同一种体系，也是西周晚期具有代表性的金文字体之一。

克

1

笔法步骤及解析

扫码看视频

大克鼎
01469

曰

2

笔法步骤及解析

扫码看视频

大克鼎
01471

穆

3

笔法步骤及解析

扫码看视频

大克鼎

01472

朕

4

笔法步骤及解析

扫码看视频

大克鼎

01473

5

文

笔法步骤及解析

扫码看视频

大克鼎

01474

6

且（祖）

笔法步骤及解析

扫码看视频

大克鼎

01475

師

7

笔法步骤及解析

扫码看视频

大克鼎

01476

華（花）

8

笔法步骤及解析

扫码看视频

大克鼎

01477

心

笔法步骤及解析

扫码看视频

大克鼎

01478

宫

笔法步骤及解析

扫码看视频

大克鼎

01479

猷

11

笔法步骤及解析

扫码看视频

大克鼎

01480

龏（龔）

12

笔法步骤及解析

扫码看视频

大克鼎

01481

保

13

笔法步骤及解析

扫码看视频

大克鼎

01482

辟

14

笔法步骤及解析

扫码看视频

大克鼎

01483

諫

笔法步骤及解析

大克鼎

01484

辪

大克鼎

01485

笔法步骤及解析

大克鼎

01485

儠（柔）

扫码看视频

大克鼎

01486

笔法步骤及解析

遠

扫码看视频

大克鼎

01487

笔法步骤及解析

無

笔法步骤及解析

扫码看视频

大克鼎

01488

疆（彊）

笔法步骤及解析

扫码看视频

大克鼎

01490

孙

21

笔 法 步 骤 及 解 析

大克鼎

01491

孝

22

笔 法 步 骤 及 解 析

大克鼎

01492

申

23

笔 法 步 骤 及 解 析

大克鼎
01493

13

坙（經）

24

笔 法 步 骤 及 解 析

大克鼎
01494

聖

笔法步骤及解析

扫码看视频

勀（踰）

笔法步骤及解析

扫码看视频

大克鼎

01496

顯

笔法步骤及解析

扫码看视频

大克鼎

01503

萬

笔 法 步 骤 及 解 析

扫码看视频

大克鼎

01504

年

笔 法 步 骤 及 解 析

扫码看视频

大克鼎

01505

廟

笔 法 步 骤 及 解 析

扫码看视频

大克鼎

01506

31

即

笔法步骤及解析

大克鼎

01507

32

笔法步骤及解析

大克鼎

01508

昔

笔法步骤及解析

大克鼎

01511

熹

笔法步骤及解析

大克鼎

01512

参

35

笔法步骤及解析

扫码看视频

埜（野）

36

笔法步骤及解析

扫码看视频

淖

笔法步骤及解析

扫码看视频

大克鼎

01516

妾

笔法步骤及解析

扫码看视频

大克鼎

01517

康（康）

笔 法 步 骤 及 解 析

扫码看视频

大克鼎

01518

宴

笔 法 步 骤 及 解 析

扫码看视频

大克鼎

01519

41

寒

笔法步骤及解析

大克鼎

01520

42

原（源）

笔法步骤及解析

大克鼎

01521

靈（霝）

43

笔法步骤及解析

扫码看视频

大克鼎

01522

龠

44

笔法步骤及解析

扫码看视频

大克鼎

01523

鼓

45

笔法步骤及解析

扫码看视频

大克鼎

01524

鐘

46

笔法步骤及解析

扫码看视频

大克鼎

01525

拜

47

笔法步骤及解析

扫码看视频

大克鼎

01526

頡（稽）

48

笔法步骤及解析

扫码看视频

大克鼎

01527

敢

49

笔法步骤及解析

扫码看视频

大克鼎

01528

對

50

笔法步骤及解析

扫码看视频

大克鼎

01529

揚

51

笔法步骤及解析

扫码看视频

大克鼎

01530

魯

52

笔法步骤及解析

扫码看视频

大克鼎

01531

隹（唯）

笔 法 步 骤 及 解 析

扫码看视频

小克鼎
01535

月

笔 法 步 骤 及 解 析

扫码看视频

小克鼎
01536/37

周

笔法步骤及解析

小克鼎

01538

遹

笔法步骤及解析

扫码看视频

小克鼎

01539/40

扫码看视频

57

善

笔法步骤及解析

扫码看视频

小克鼎

01541

釐（厘）

58

笔法步骤及解析

扫码看视频

小克鼎

01542

彝

笔 法 步 骤 及 解 析

扫码看视频

小克鼎

01543/44

將鼎

笔 法 步 骤 及 解 析

扫码看视频

小克鼎

01545

眉

61

笔 法 步 骤 及 解 析

扫码看视频

小克鼎

01546

壽

62

笔 法 步 骤 及 解 析

扫码看视频

小克鼎

01547

邁（萬）

63

笔法步骤及解析

小克鼎

01548

扫码看视频

寶

64

笔法步骤及解析

小克鼎

01550

扫码看视频

第一节　局部临摹

申（神）巠念氒
勋克王服
寶休不顯
疆保辥周

扫码看视频

大克鼎

01561

且（祖）釐季寶

將鼎朕辟魯

勋屯（纯）右（祐）眉

靈終邁年

扫码看视频

小克鼎
01565

第二节　创作示范

扫码看视频

大克鼎
5150
5151

詩興殊騰舉
文心乃清純

戊戌仲夏 韩天雍正

詩興殊騰舉
文心廼清純

第三节　作品示例

闲居少鄰並
草径入荒園
鳥宿池邊樹
僧敲月下門
過橋分野色
移石動雲根
暫去還來此
幽期不負言
賈島
題李凝幽居

録賈島題李疑幽居

閑居少鄰並草径入荒園鳥宿
池邊樹僧敲月下門過橋分野
色移石動雲根暫去還來此
幽期不負言 辛卯赴日講學於此并書之韓天雍

散氏盘

秦公簋铭文

克曰穆穆朕文

且（祖）師華父恖

翼氒心宁静

于獻盂（淑）抴叾

德律克龓卙（懲）保

叾辟龓卙（懲）王諫

誖（义）王家甫（惠）于

萬民讔（柔）遠能

埶（迩）諫克□于

皇天顼于上下

旱（得）屯（純）亡敃（愍）易（錫）

贊（鰲）無疆永念

于毕孙辟天子天

子明悊（哲）覭孝

于申巠（經）念毕

聖保且（祖）師華

父劭（緟）克王服

出内（入）王令（命）多

易（錫）寶休不（丕）顯

天子天子季其萬年

無疆保辪（乂）周

邦畯尹四方

王在宗周旦

王各（格）穆廟即

立（位）龢季右（佑）善（膳）

夫克入門立

中廷，北卿（鄉同）王

平（呼）尹氏册令（命）

善（膳）夫克王若

曰克昔余既

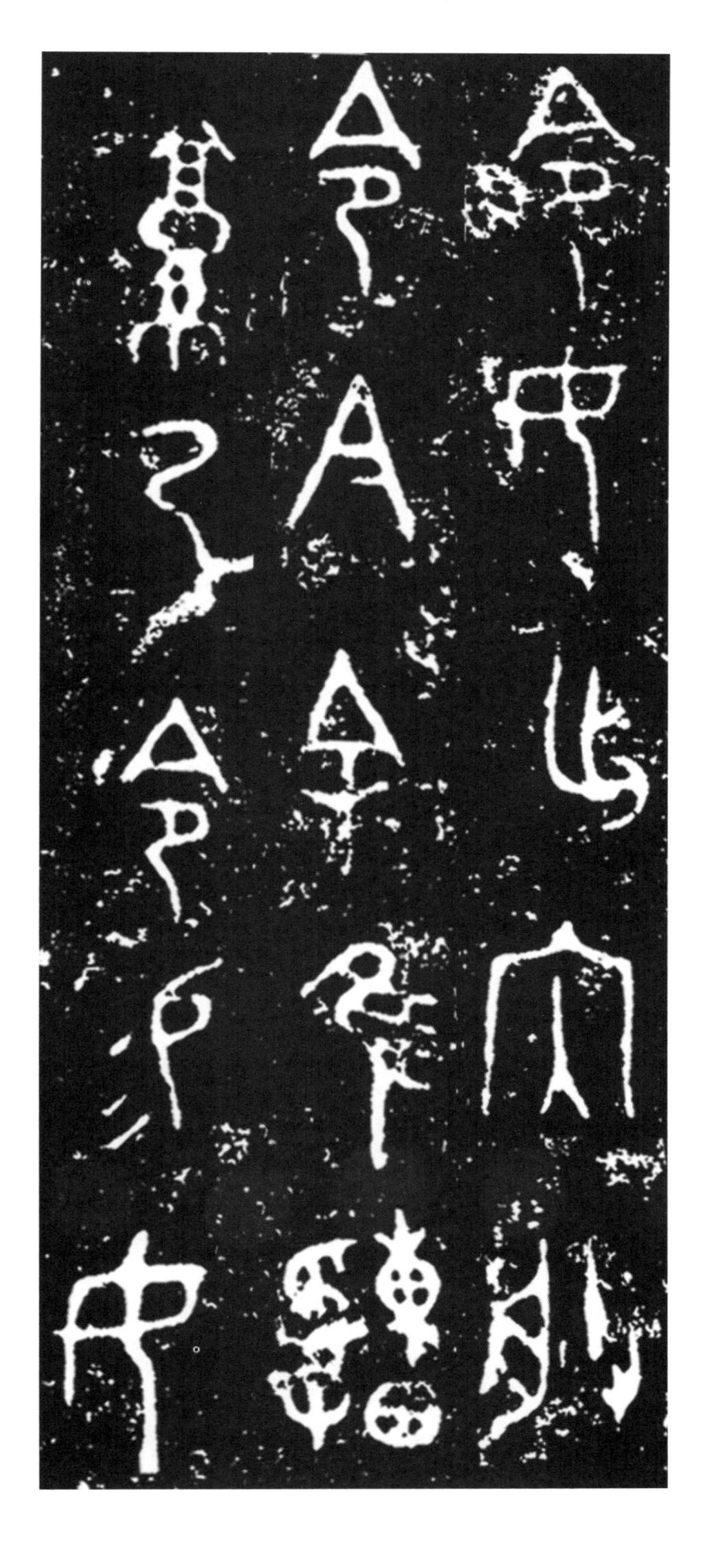

令女（汝）出内（納）朕

令（命）今余隹䚢

憙乃令（命）易（錫）女（汝）

叔市参同（絅）萆（中）

恖易（錫）女（汝）田于

埜（野）易（錫）女（汝）田于

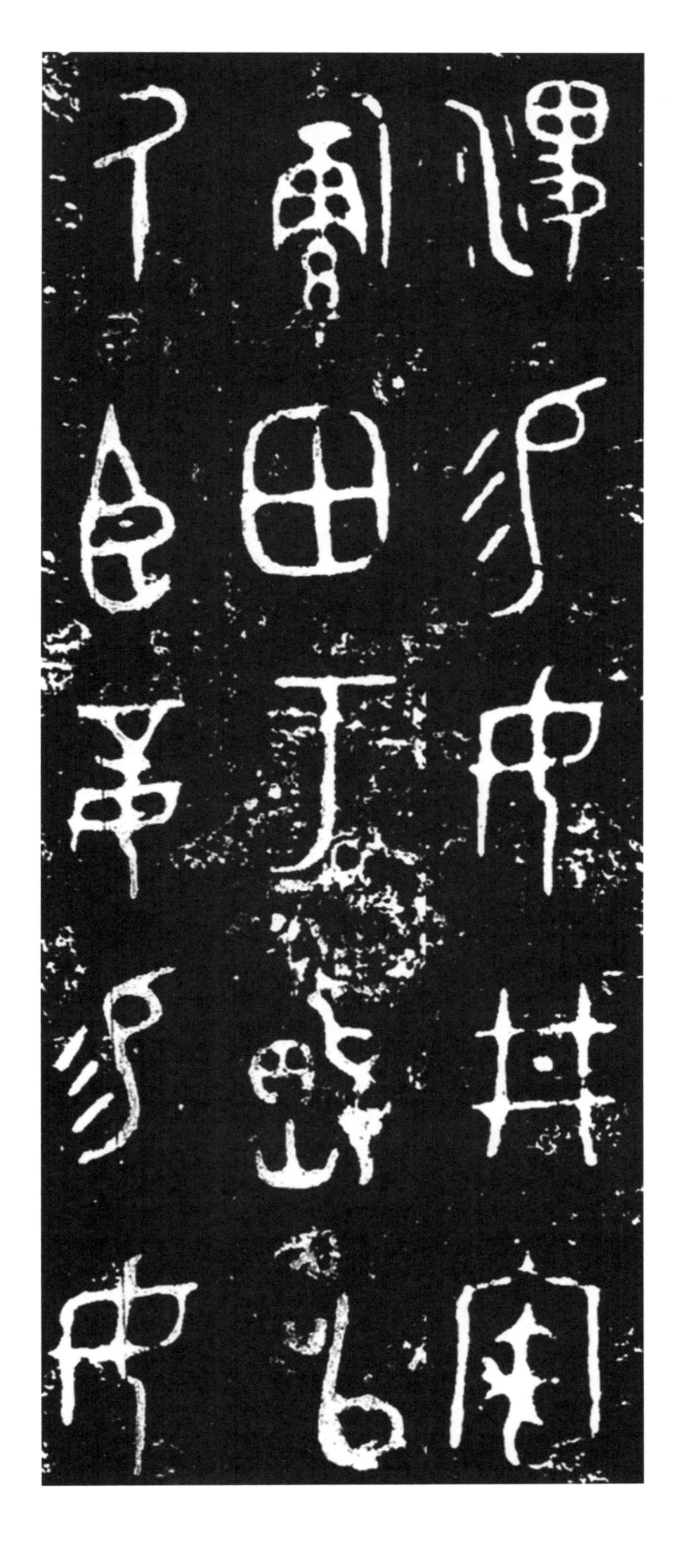

淖易（錫）女（汝）井寓

匍田于畍呂（以）

氒臣妾易（錫）女（汝）

田于康易（錫）女（汝）

田于匽（宴）易（錫）女（汝）

田于陣原易（錫）

女（汝）田于寒山

易（錫）女（汝）史小臣靈龠

鼓鐘易（錫）女（汝）井

逑匐人羸易（錫）

女（汝）井人奔于

彔（量）敬夙夜用

對揚天子不（丕）

克拜頴（稽）首敢

事勿鴈（發）朕令（命）

顯魯休用乍（作）

朕文且（祖）師華

父寶將彝克

子子孫孫永寶用

其萬年無疆

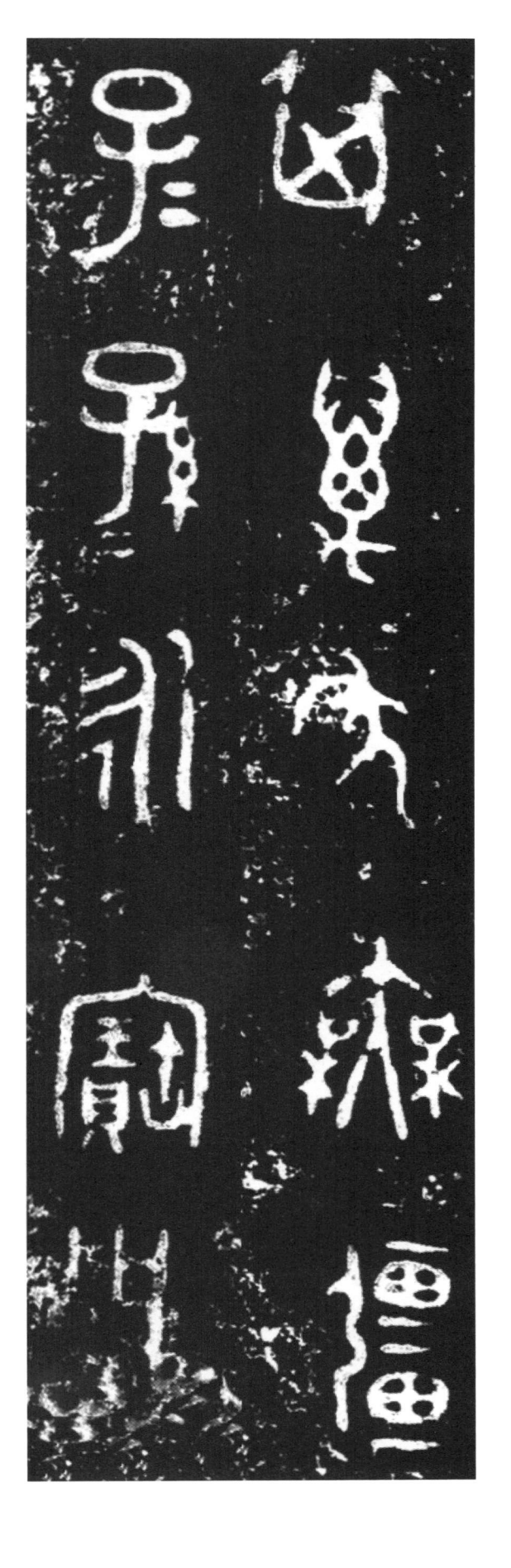

隹（唯）正月初吉丁亥，齊侯之子仲姜乍（作）

寶（盤）

昌（尚）

子（子）子孫孫永寶用亯（享）

此銘文鑄於盤內底部，共

（聯）

釋文

齊侯又盤「齊侯之」　二　拓片

隹（唯）王廿又三年九月王

在宗周王命善（膳）夫克舍

令（命）于成周遹正八師之

年乍（作）克作朕皇且（祖）釐季寶

宗彝克其日用蕭聯辟魯

休用匃康劯屯（純）右（祐）眉

壽永令（命）雲終邁（萬）年

無疆克其子孫孫永寶用

（故宫博物院藏"小克鼎"的铭文拓片）

（天津博物馆藏"小克鼎"的铭文拓片）

（"小克鼎"局部）